华龄出版社

U0130125

碧 普 影

古 甲 照

图书在版编目（CIP）数据

荣宝斋画谱. 221，潘君诺绘草虫/潘君诺绘.
—北京：荣宝斋出版社，2019.4
ISBN 978-7-5003-2162-0

Ⅰ.①荣… Ⅱ.①潘… Ⅲ.①草虫画－作品集－
中国－现代 Ⅳ.①J212

中国版本图书馆CIP数据核字(2019)第051720号

RONGBAOZHAI HUAPU (221) PAN JUNNUO HUI CAOCHONG BUFEN

荣宝斋画谱 （221） 潘君诺绘草虫部分

作　　　者：潘君诺
编　　　者：尤　灿
编辑出版发行 荣宝斋出版社
地　　　址：北京市西城区琉璃厂西街19号
邮 政 编 码：100052
制　　　版：北京兴裕时尚印刷有限公司
印　　　刷：廊坊市佳艺印务有限公司

开本：787毫米×1092毫米　1/8　　印张：6
版次：2019年4月第1版　　　印次：2019年4月第1次印刷
印数：0001-3000　　　　　定价：48.00元

荣宝斋画谱题词

画谱的刊行我们拍掌欢迎、近代作画的不读芥子园画谱是例外好像作诗词的不读唐诗三百首和白香词谱是例外一样、古人说、不以规矩不能成方圆这话讲出了真理、就是我们搞任何学问要老老实实先搞基本训练讨便宜走捷径是不能成为大器的、荣宝斋画谱保留了中国历代画学的传统、又收集到了各时代的流派且着重具有生活气息而制作的者又体现代名手可以省言说他的水平大大超旧谱以点值得欢迎、值得介绍、说谱学就生、说画学大吉展！

陈叔亮
一九八三年一月

潘君诺 （一九〇六—一九八〇）名然，江苏丹徒人，爱唱昆剧，精于口技。一九二八年考入上海美术专科学校中国画系，得郑午昌、黄宾虹、潘天寿、许徵白诸师亲授，与杜小甫、尤无曲结为好友，并称思微妙室（思美人室）诸友。一九三〇年毕业后继续受业于郑午昌，并拜赵叔孺为师。一九四七年又拜京派领袖陈半丁为师。一九五七年后潘君诺命运多舛，被发配青海劳改，后因病回沪，课徒为生，一九七九年底平反后不到一个月（于一九八〇年初）离世。

潘君诺对中国画的最大贡献在于他创造出的花虫世界，他捉虫、养虫、画虫，于自然中领悟花虫的变动，加以提炼，创造出他笔下的写意花虫世界，在花虫绘画方面独树一帜，突破前人，达天籁之境。

草虫圣手潘君诺

尤灿

潘君诺（一九〇六—一九八〇），名然，江苏丹徒人，出生于一个富商家庭，早年家境优裕，爱唱昆剧，精于口技。稍长求学扬州，受环境影响，喜爱绘画，开始临摹石印画谱，后频繁出入裱画店，观摹到不少名家真迹，进而在背临上下功夫，为日后写真打下了坚实的基础。二十世纪二十年代初随父母来沪，后因其父生意失败而家道中落。一九二七年考入上海美术专科学校中国画系，得郑午昌、黄宾虹、潘天寿、许徵白诸师亲授，与杜小甫、尤无曲结为好友，并称思微妙室（思美人室）诸友。美专期间在老师的指点下他大量临摹了宋元工笔花鸟画、明清写意花鸟画，以及近代任伯年、赵之谦、虚谷等名家作品，艺事大进。一九三〇年毕业后继续受业于郑午昌，并拜赵叔孺为师。其时，赵叔孺以其自身的画艺名噪海上，从其学艺者众多，弟子凡七十二人，以陈巨来最早，潘君诺为最后。同门中有方介堪、支慈庵、沙孟海、徐邦达，皆为艺林翘楚。

美专毕业后因家道中落，潘君诺独居上海，借住在与他师友相交的许徵白家，一日作画，他误滴了一点墨在纸上，因爱惜画纸，就着墨点，稍加点画，画成一只苍蝇，许徵白见之，称他有画虫天赋，可学画虫。这年应好友尤无曲之邀，潘君诺与许徵白同游南通，与尤无曲长兄、中国昆虫学的先驱和奠基人尤其伟教授结识。其时，尤其伟已于一九二〇年参与创建中国最早的昆虫学团体——六足学会。并于一九三五年创办了中国第一份昆虫学期刊——《趣味的昆虫》月刊，同年还编著了中国人的第一部昆虫学专著《虫学大纲》。在通期间，潘君诺在草虫生态、习性、特征方面的知识大进，并获得尤其伟相赠的一部当时国内极罕有的日文版昆虫生态图录，全书上千张图片均为野外昆虫生态的实拍，可称之为最完整的昆虫生态图录。南通之行，确立了潘然绘事上的追求方向。

后经尤其伟引见，潘君诺得识海上收藏大家严惠宇先生，一九四二年十月到一九四五年八月，潘君诺得严惠宇先生资助，在严惠宇先生开设的云起楼领一份薪水。抗战期间，上海很多旧家靠出售文物字画渡日，为保护中华文物不外流，严惠宇开设云起楼收购古玩字画，中华人民共和国成立后，严惠宇先生将他的藏品尽数捐给了上海、南京和镇江的三家博物馆，为沪宁地区文物字画的保护起到了重要的作用。潘君诺和严惠宇先生的外甥女婿尤无曲，及在云起楼边上川菜馆当经理的刘伯年，常常相聚在云起楼，在当时

如果说二十世纪三十年代初的那个墨点是潘君诺画虫的源起，那一九三六年的南通之行，就是潘君诺画虫的里程碑。这一年，潘君诺与许徵白同游南通，与尤无曲长兄、中国昆虫学的先驱和奠基人尤其伟教授结识。其时，尤其伟已于一九二〇年参与创建中国最早的昆虫学团体——六足学会。

草虫，无意间的墨点竟为日后的画坛成就了一个画草虫大家。从此潘然开始了对写意草虫绘画的探索，源头的这个墨点，在日后的绘画生涯中，成了潘君诺画虫技法的独家秘悟。

与严惠宇先生的藏品尽数捐给了上海、南京和镇江的三家博物馆，及在云起楼边上川菜馆当经理的刘伯年，为保护中华文物不外流，严惠宇开设云起楼收购古玩字画，中华人民共和国成立后，严惠宇先生将他的藏品尽数捐给了上海、南京和镇江的三家博物馆，为沪宁地区文物字画的保护起到了重要的作用。潘君诺就经常为其绘制砚稿。而集昆虫学家与制砚大家于一身的尤其伟，请潘君诺画了多幅带虫的砚稿，以至昆虫砚成了尤其伟制砚的一大特色。

一九三八年后，尤其伟、尤无曲兄弟因避难客居上海，潘君诺是家中常客。其时尤其伟迷于制砚，潘君诺就经常为其绘制砚稿。而集昆虫学家与制砚大家于一身的尤其伟，请潘君诺画了多幅带虫的砚稿，以至昆虫砚成了尤其伟制砚的一大特色。

三人都得到严惠宇先生的资助，得以潜心作画，不为柴米忧，并在严惠宇先生那里接触摹到大量的古代字画，得与古人的气息直接交流，因三人意气相投，画艺各有所长，常常在云起楼切磋论艺，被时人称为

一九四七年，经严惠宇先生举荐，潘君诺赴北京投入陈半丁先生门下，与京派诸家得识，并相互切磋，艺术上渐臻完美。在京期间，曾为黄宾虹先生绘制写真小像一幅，黄先生甚为高兴，取画作一卷任其选择，潘然选其神品山水一幅。黄先生欣然题曰：『余与君诺道兄别十余年矣。近晤於故都，见其学谊孟晋，因为余写小像，雅健类似明贤，无作家习气。今将南旋，捡拙笔以赠行，聊博噱噱而已。丁亥腊月，宾虹时年八十又四。』

一九四八年，潘君诺南回上海，供职于私立伯特利教会学校（中华人民共和国成立后更名为沪西中学），至此到一九五七年，约十年光景为潘君诺创作的高峰期，此时潘君诺生活无忧，时值壮年，又有严惠宇、尤无曲等良师益友相互激励，守文游艺好不惬意。

一九五七年，时事风云突变，潘然受到迫害，被革去公职，发往青海劳改。青海期间，因其有美术专长，又擅人物写真，为当地绘制主席像而待遇较好于其他劳改人员。数年后因病返沪，然时势正乱，从艺者甚微，买画者更少，一度生活十分窘迫，仅靠夫人为糖果厂包糖纸之微薄收入渡日。其时云起楼主人严惠宇正身处一亭子间接受批斗，三客中的刘伯年已银铛入狱，尤无曲遁迹故里，一时间步入人生之低谷。所幸潘君诺于世事风云变幻已有所悟，并不太以为意，仍旧诙谐幽默。每有人花一二元购画一幅即与夫人下馆子打一次牙祭，自是苦中之乐趣也。在生活困顿之中潘君诺对绘画的追求依旧不辍，每日里练字画画，其邻人见其画画常常啰唆，谓是封资修行业应割尾巴，而又是此人在潘家见有佳作，辄取去据为己有，装点风雅，其难如是真是一言尽……

潘君诺离世以后，据传，因其所绘花卉昆虫典雅生动，颇受外宾喜爱，后由某画家出面，家中所藏作品尽数出售于上海友谊商店，并于二十世纪八十年代由友谊商店陆续售出，大多流失海外，一九八三年末，上海人民美术出版社出版了《潘君诺花虫小品集》，来纪念这位命运多舛的画家。

二十世纪七十年代中期，时势稍有缓解，潘君诺因其画艺高超，所从者甚众，一九七六年后，海上画家陆续走出历史的劫难，开始恢复雅集笔会，每每活动，潘君诺才艺双馨，总是极受欢迎，似可从此大展身手驰誉画坛，曾对人言，天若能再假我十年寿，我画当突破古人。然而命运弄人，一九七六年三四月期间，得知平反喜讯，兴奋中风。自此，右腕执笔不健，无法再挥毫作画，勉强坚持用左笔作画，一九八一年辞世仙去。二十世纪四十年代，在上海模范村曾有一田姓相师，对潘君诺言『夫妇偕老，并无子女，画艺虽好，艺名难著』不幸言中。

潘君诺的艺术水准已臻一流，且在用色用墨上水上更有心得。二十世纪七十年代的作品大有突破古人前贤之势，可叹天不由人，在将大成之际，驾鹤西去，让人痛惜。从艺术史上看，潘君诺对绘画的贡献在于他创造出的花虫世界，他说过，只要有人能画一种花他就能配一种虫，画虫看似是雕虫小技，潘君诺却有他独特的领悟，他的画缘于偶然的墨点，他于墨点中悟到了浓淡的变幻，他绘制草虫多用墨晕画虫身，再用淡墨或淡彩绘虫翅，画成的草虫透明而灵动。与昆虫学家尤其伟大的交往，大大地拓展了他对昆虫习性的了解和对昆虫生态表现方面的见识和眼界，使他的草虫世界博大而又贴近自然，自身的

勤奋和自小练就的超人的写真功底也是潘然草虫绘画技艺完美超群的一个重要因素。潘然捉虫、养虫、于

现实自然中领悟虫草的变动，加以提炼，最终使他在花虫绘画方面独树一帜，突破前人，他把小技变成了世界，在这个世

界里他就是主宰，他就是神，最后创造出他笔下的草虫世界，达到天籁之境。

近代见识广博的文化老人郑逸梅这样评述：『潘君诺，居沪万航渡路，榜其室为虫天小筑，秦更年

为绘虫天小筑，盖君诺乃画虫圣手也。潘子雅擅花卉，花卉以兰竹为难，潘子又优为之，拂楮吮毫，顷

刻立就，往往疏逸冷隽，气韵自然，其超轶侪辈也更何如？余曾见其绘紫藤，牵条纠叶，以草书法写之，

有似当年张旭当前之濡墨。见其绘牡丹芙蕖，擢秀敷荣，掩润华湛，极翠骈红酣凌波出水之致。盖流露灵

府，涤尽尘埃，寓有法于无法之中，写色香于色之外，沉浸秾郁，意趣磅礴，令人莫测其所以，且无论春

卉秋芳，辄点缀一蜂一蝶，入妙造微，栩栩欲活。信笔所之。且万类由心，不屑随人步趋，纯以造化为

师，洄足夺标艺苑，拔戟自成一军者矣。』

潘君诺离世已近四十年，作为在近代绘画史上创造出独特花虫世界的画家，他的声名和影响却不显

著。这个原因是多方面的，首先是他去世较早，在二十世纪八十年代初国家开始重艺尊材之际就撒手西

去，其次因为没有子女，他的作品也随着他的离世而散失。而命运的坎坷也是一个重要因素，假如当年他

不受到迫害，被革去公职，发往青海劳改，而是进了上海中国画院，那么无疑就是另一种人生了。再有当

下从事艺术史研究的人，和当下的收藏家，大都重表而轻里，重位而轻人，所以一生布衣的潘君诺就经常

被忽略。

然而对艺术家的评判往往不在于当世。『任何一个民族的审美观都有其恒常不变的一面，它对艺术的

筛选也自有法则不以任何个人、集团、阶级意志为转移』（朱京生语）。历史的长河常常将许多时代著名

的人物湮没，却又往往将一些时代并不显著的人物钩沉出来，像潘君诺这类在世时时运不济却又艺术卓越

的画家，虽然已在时代里消失，他们的艺术却将由岁月保存。

二十一世纪以来潘君诺的艺术越来越得到文化艺术界有识之士的推崇，二〇〇一年，上海书画出版社

出版《海山绘画全集》五卷本，潘君诺的小传和作品入选其中，二〇〇五年，北京美术摄影出版社出版了

《潘君诺画草虫技法》，二〇一二年，上海书店出版社出版《潘君诺写意虫草艺术》，二〇一三年，上海

书店出版社出版《潘君诺绘画艺术》，二〇一八年上海书店出版社又出版了《潘君诺绘画艺术 续编》，如

今，荣宝斋出版社准备推出《荣宝斋画谱·潘君诺绘草虫部分》，潘君诺画花卉草虫的技法将广为流传，

这是画家潘君诺之幸，亦是当代艺坛之幸事。

艺术是要经过岁月陶冶的，时间会悄然的将一切改变，久而久之，历史也就悄然的还他本来的

面目……

目錄

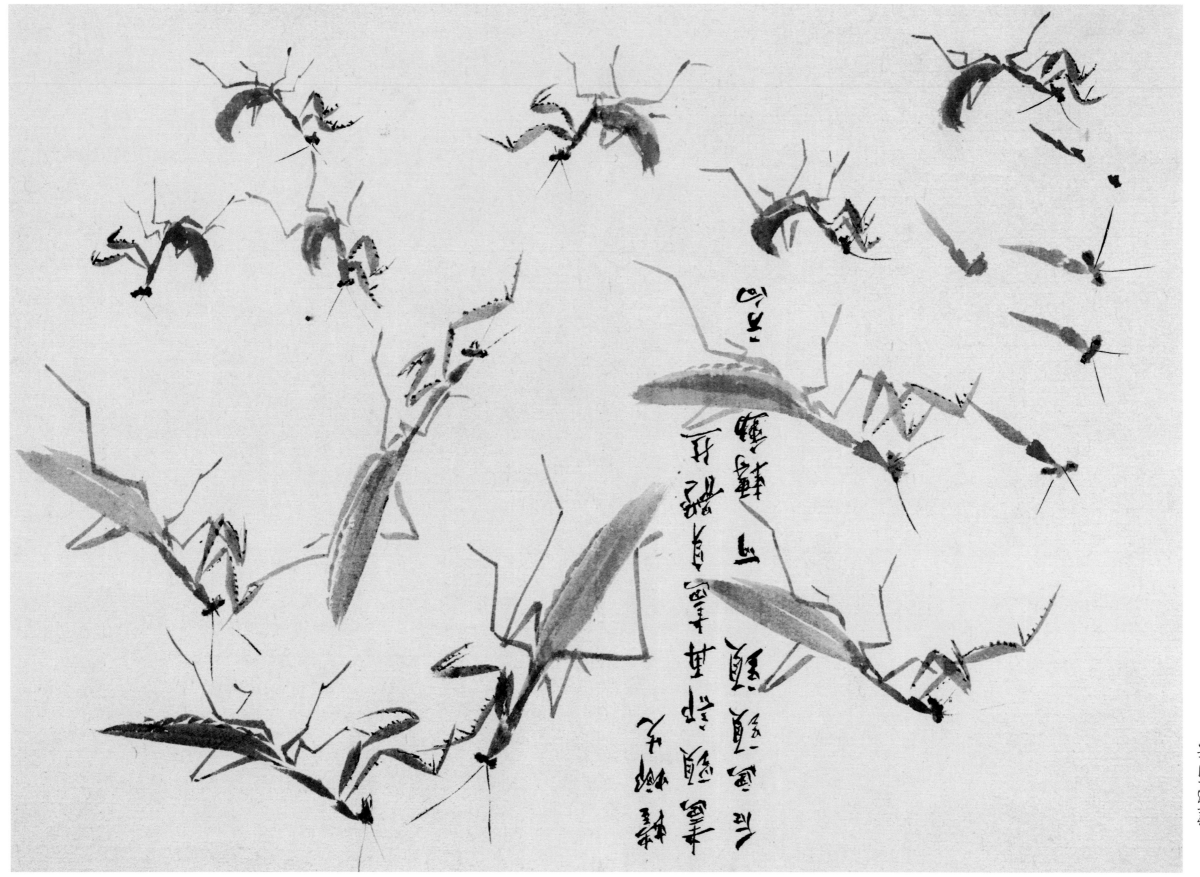

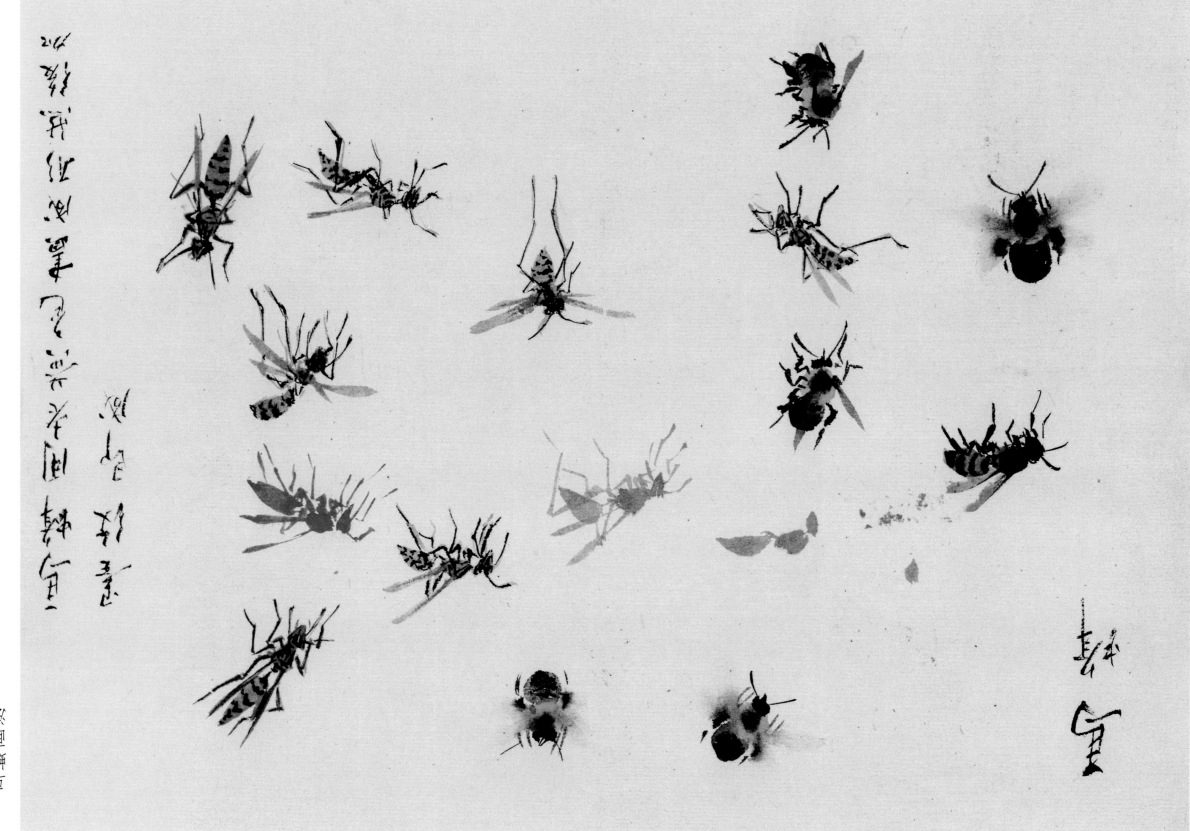

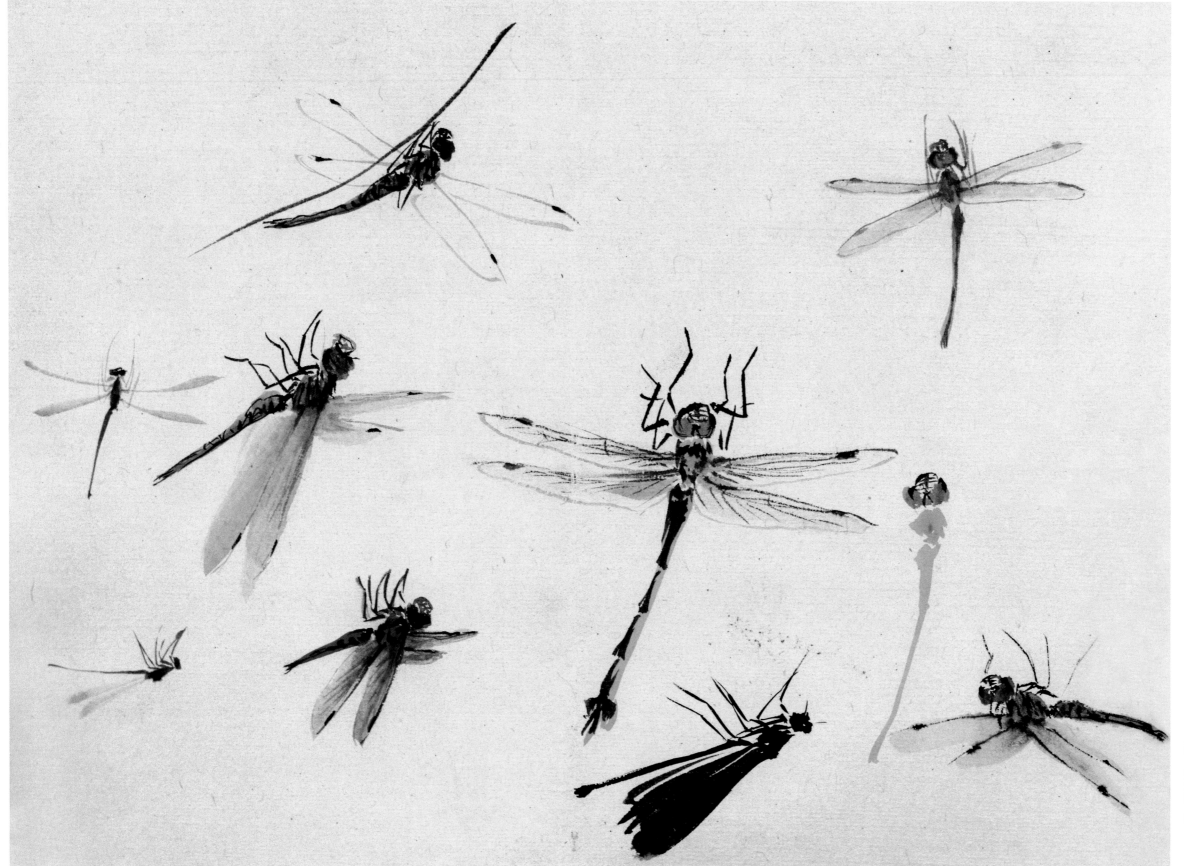

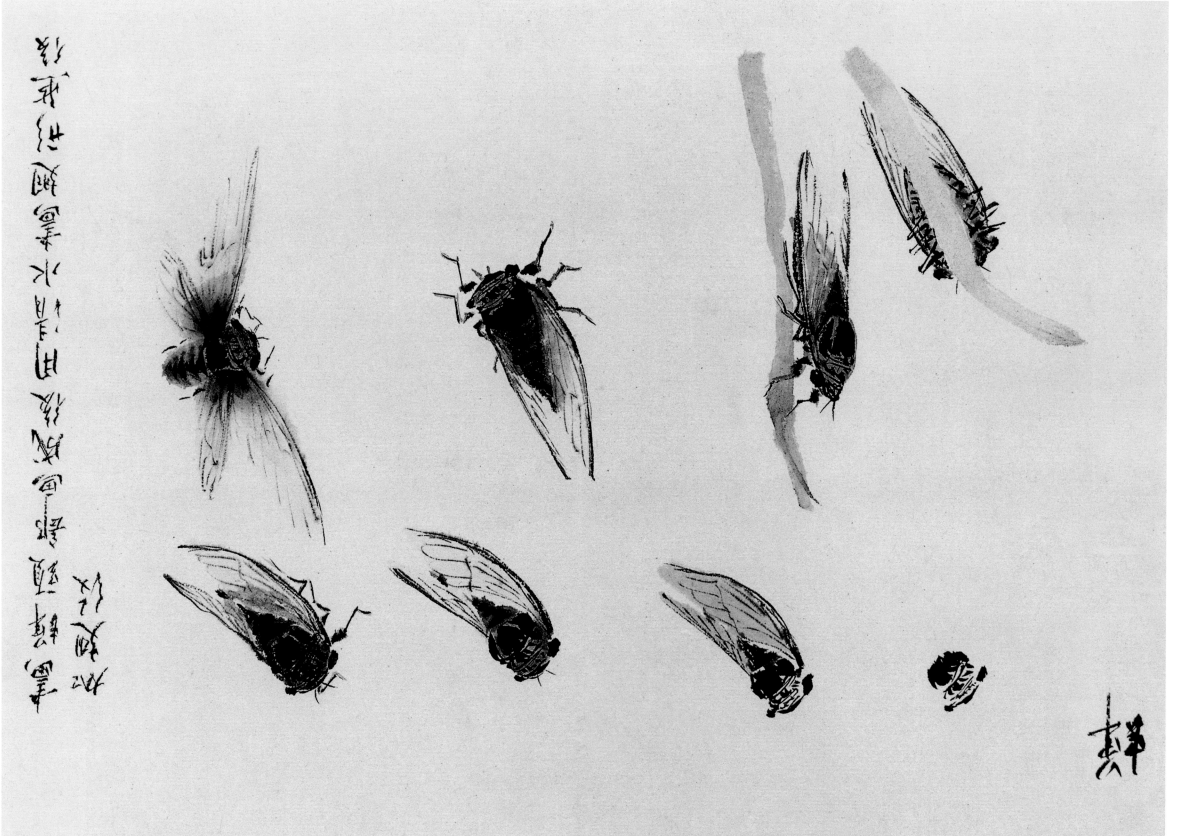

纺织娘的画法

蜗牛　蝗虫　纺织娘　瓢虫

螳螂　蚱蜢的画法

蝈蝈画法

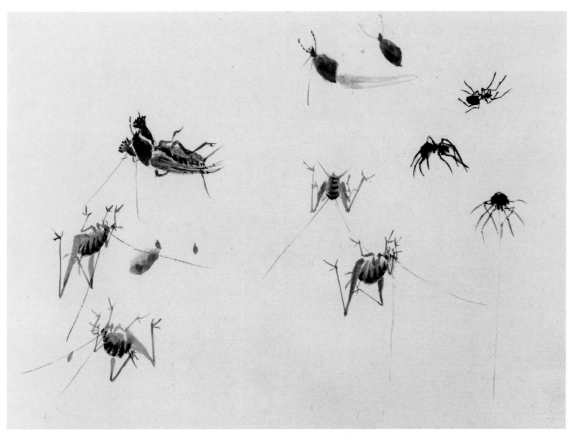

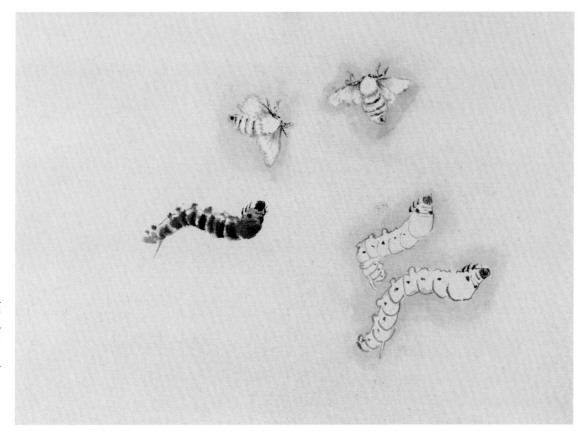

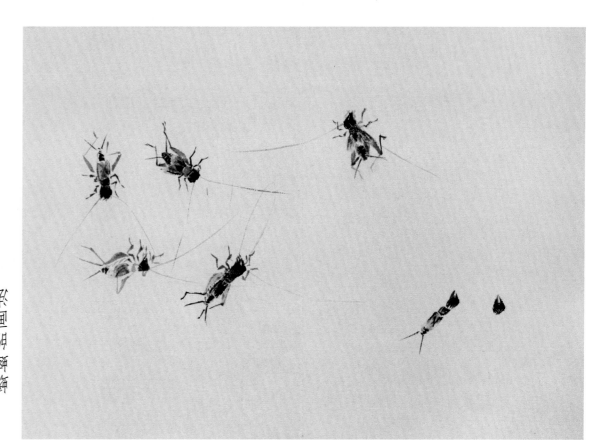

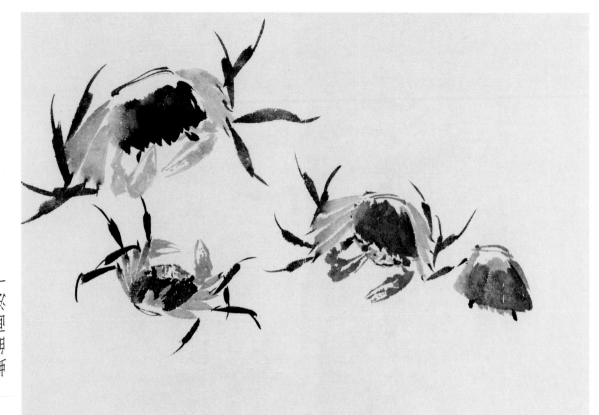

画虾图一

画虾图二

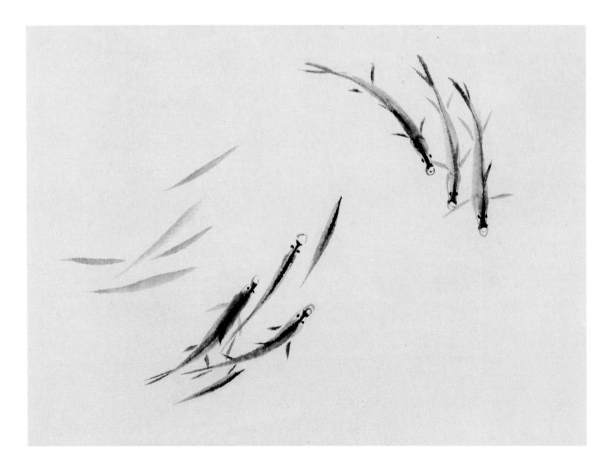

小鱼画图

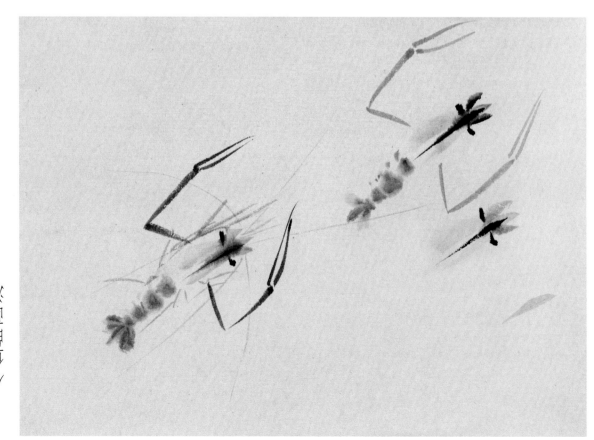

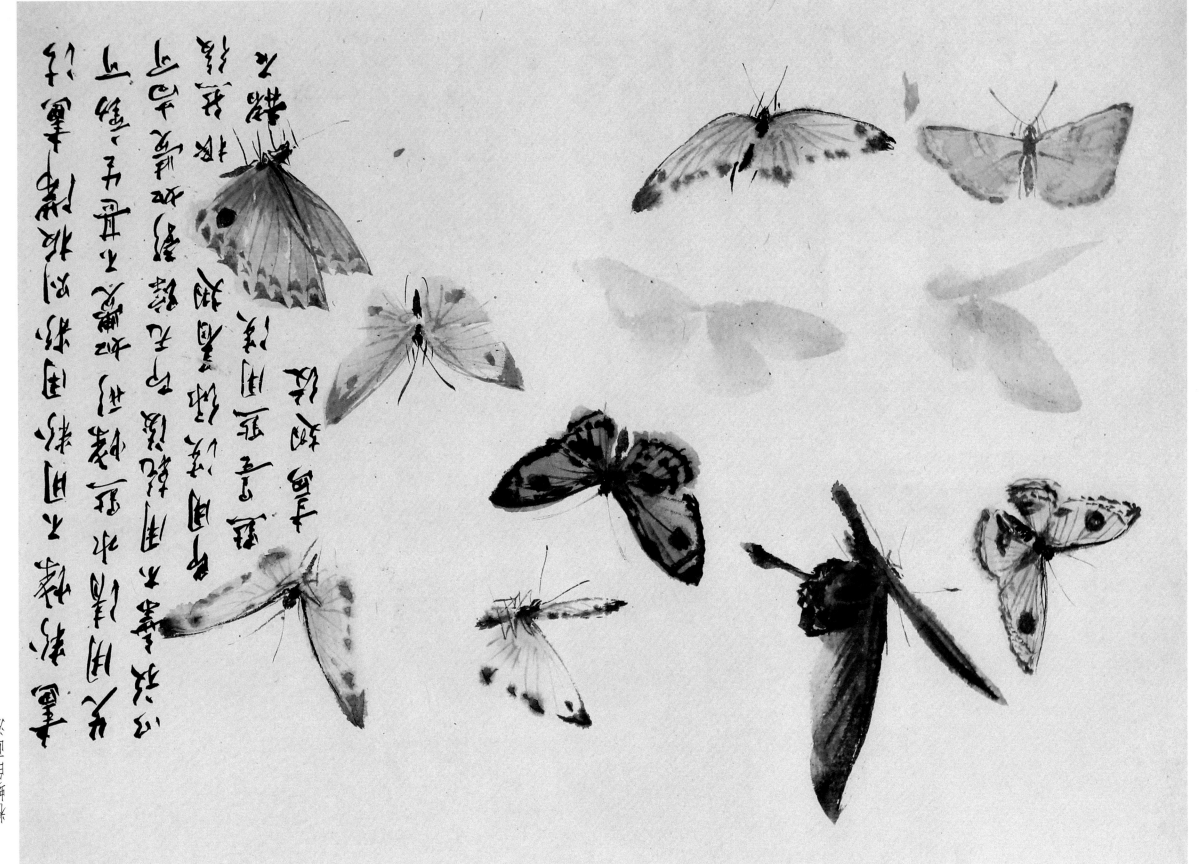

秋籟

自有清香

芭蕉螳螂

粉蝶戏花

纺织娘

粉蝶石榴

一〇

荔枝鸣蝉

黄蜂

马蜂水仙

墨竹蜻蜓

螳螂秋葵

柿柿如意

一二

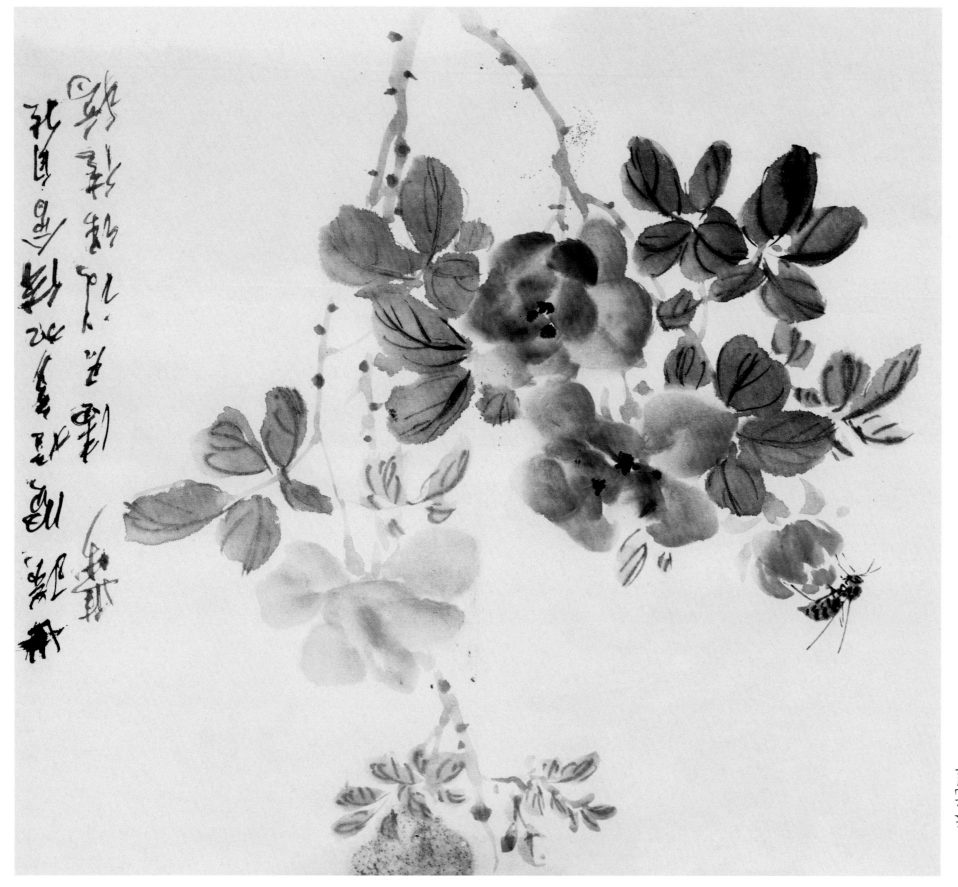

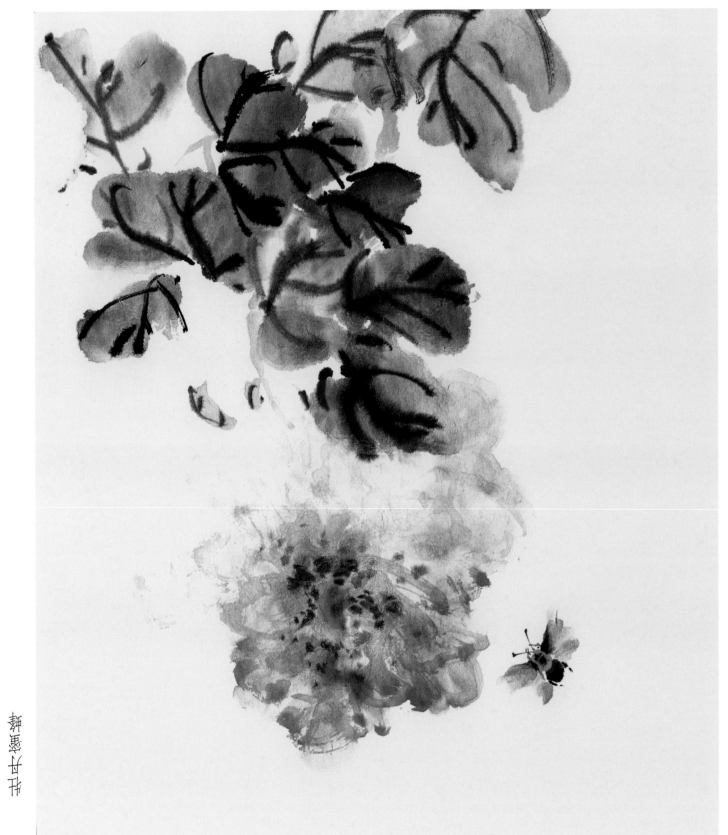

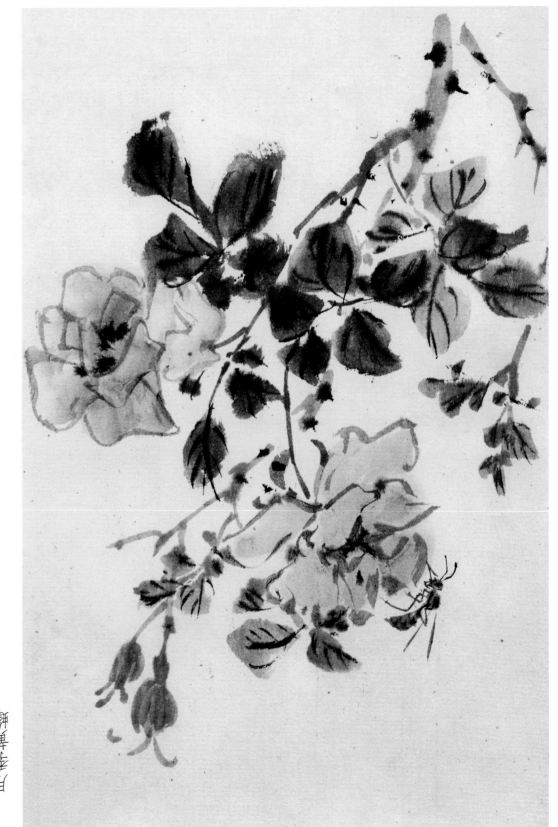

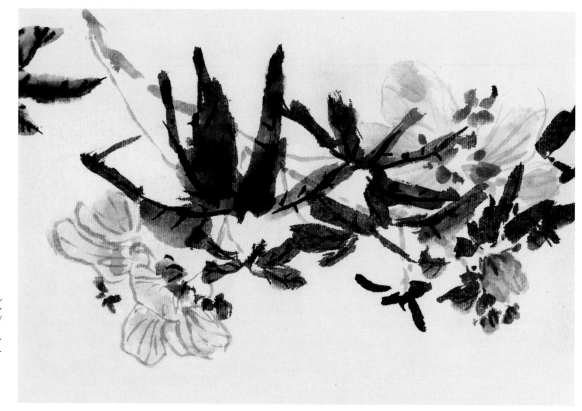

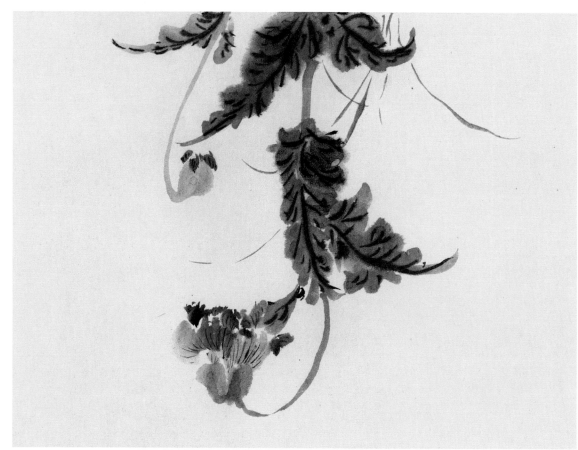

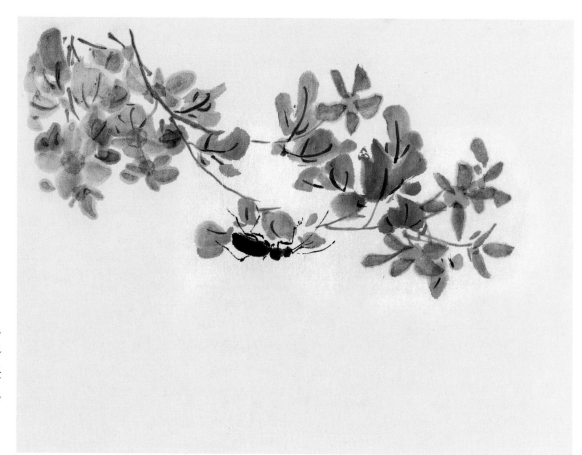

螳螂鸡冠花

螳螂戏花

居高声自远

红蓼蜻蜓

一五

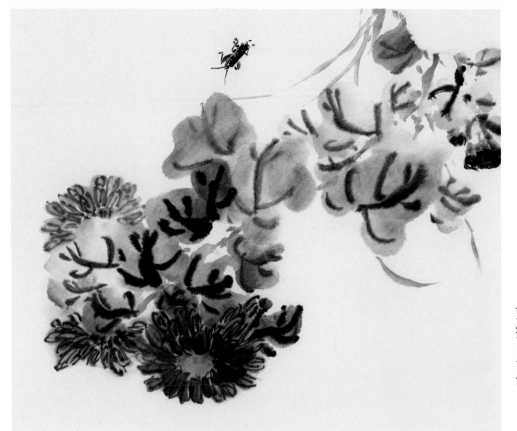

葫芦秋虫

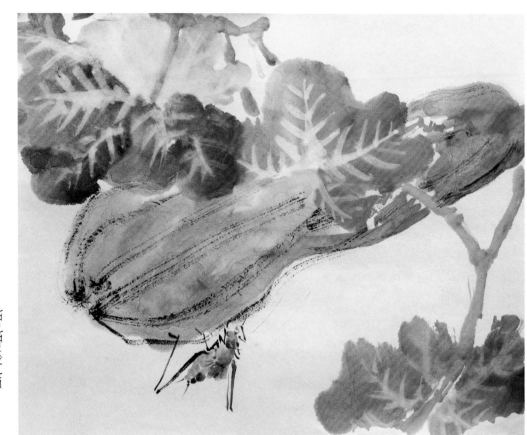

丝瓜秋趣

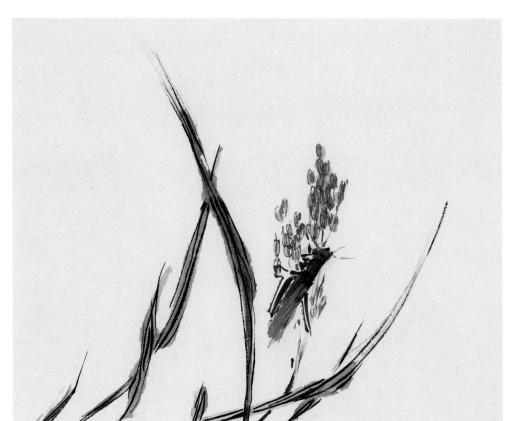

豆荚鸣虫

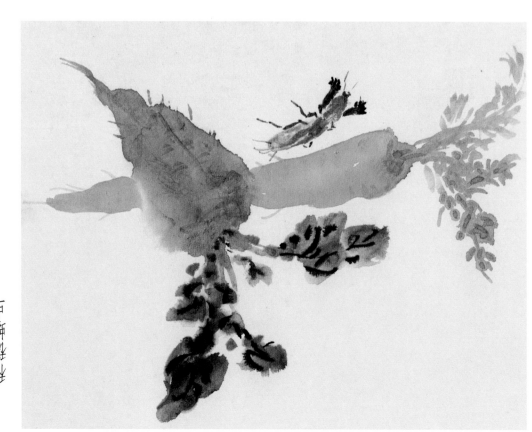

萝卜秋虫

二十

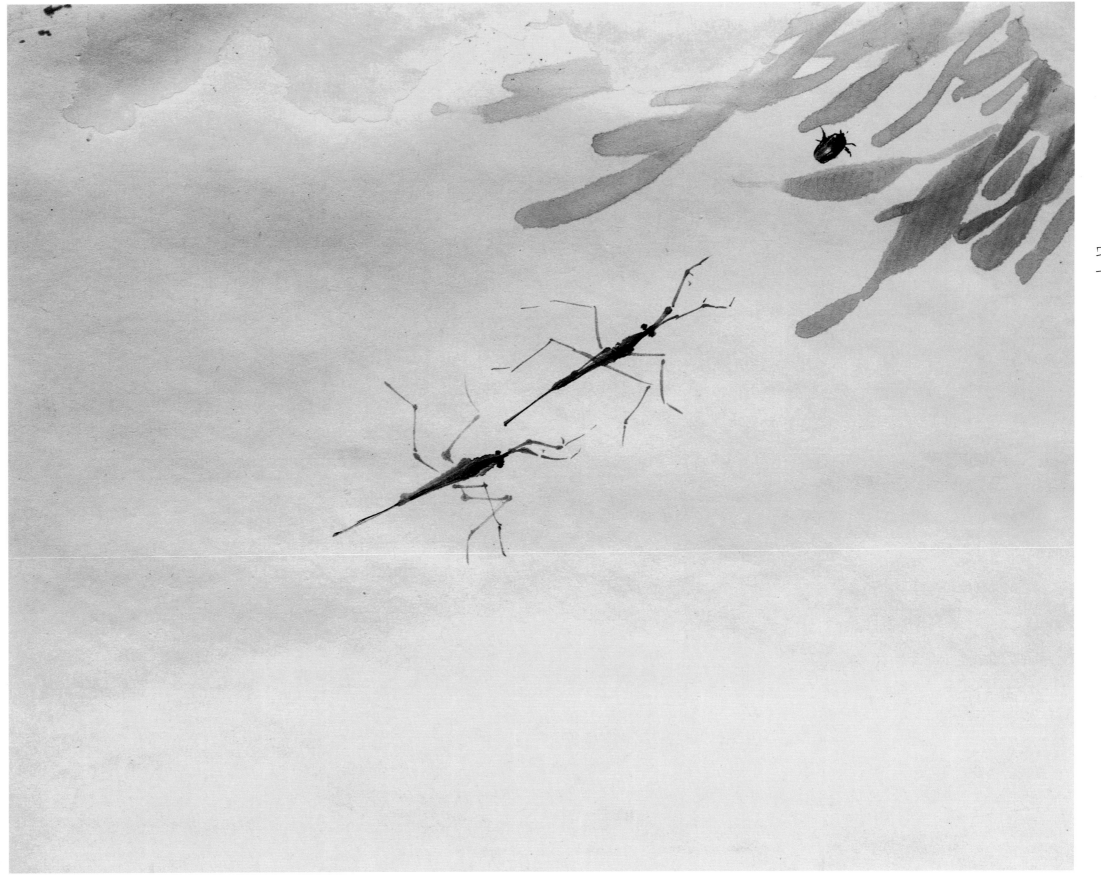

大谷尊由

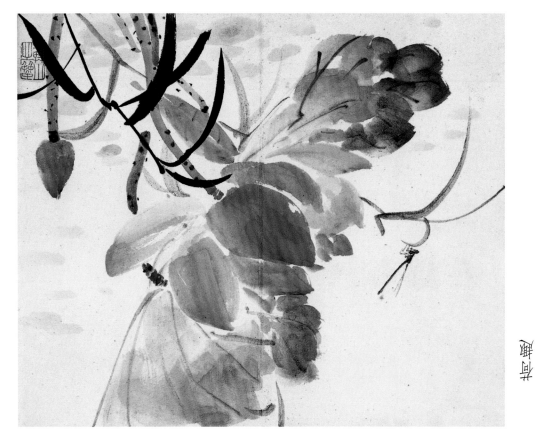

荷花

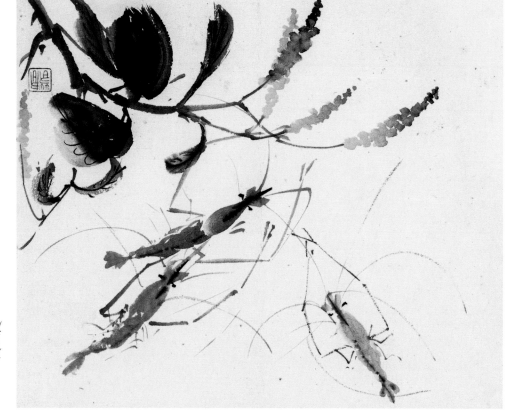

荷塘虾趣

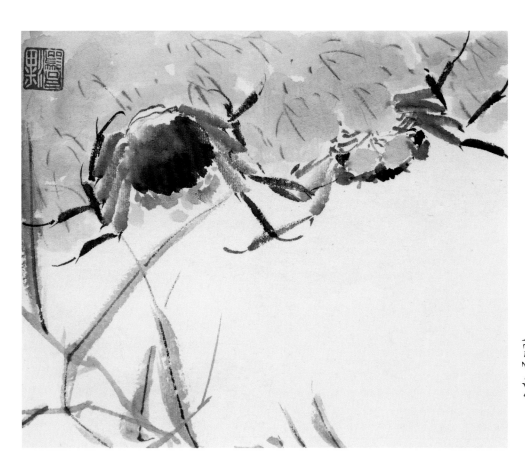

秋实图

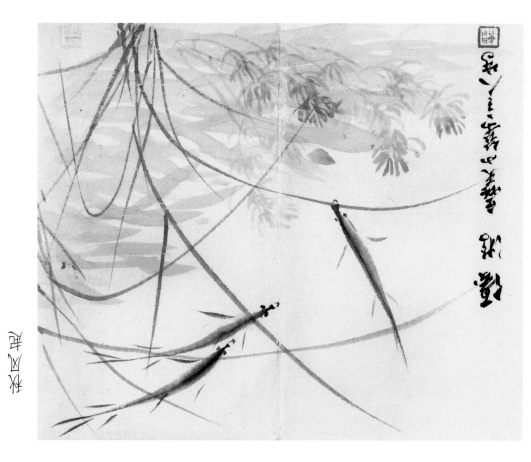

荷塘

红叶蜗牛

墨竹金蛉子

牵牛蚂蚁

喜从天降

堪笑游蜂蚁
作蔷薇
君谟清光写

一九

标有梅

摽有梅 潘君诺画

荸荠灶马

稻穗蝗虫

蟋蟀

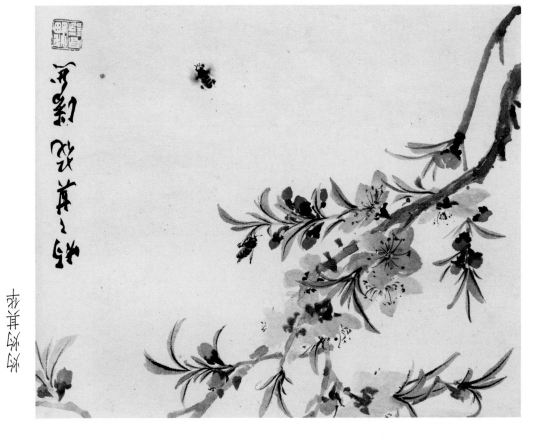

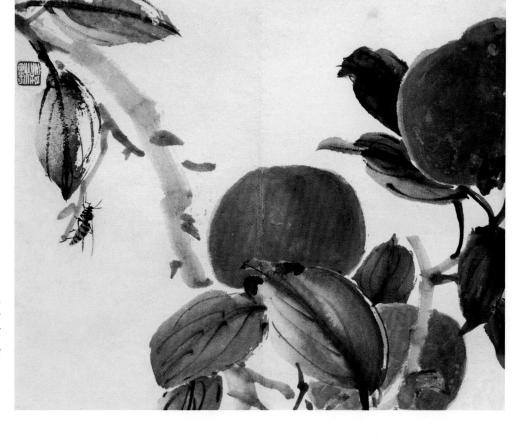

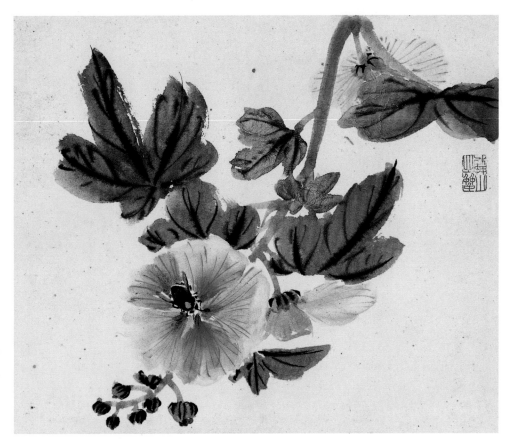

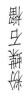

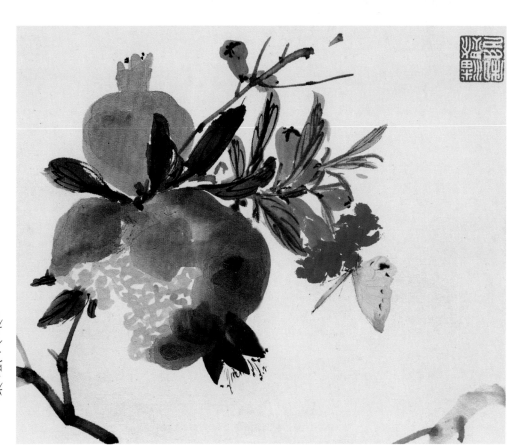

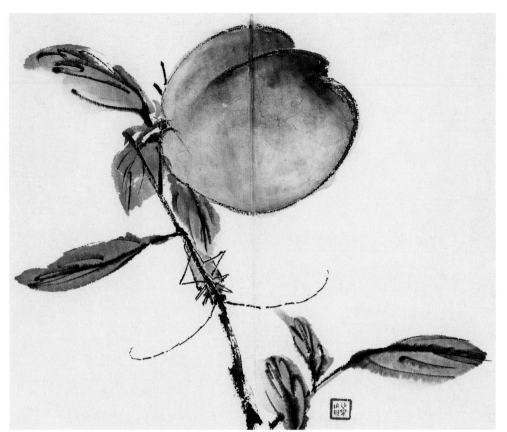

花果草虫册

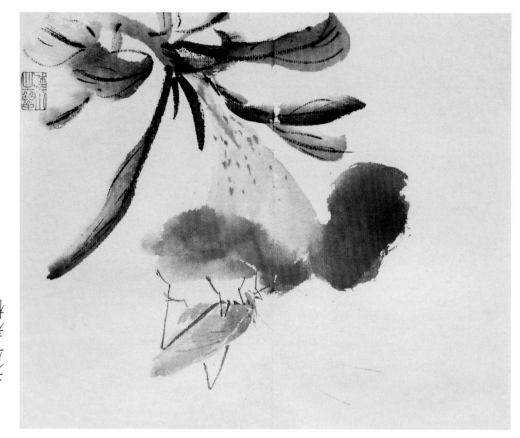

花果草虫册

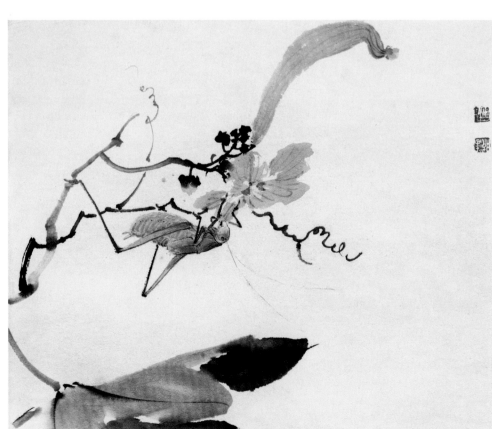

花果草虫册

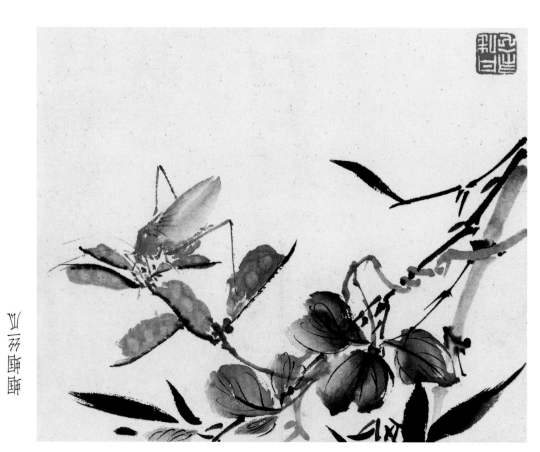

花果草虫册

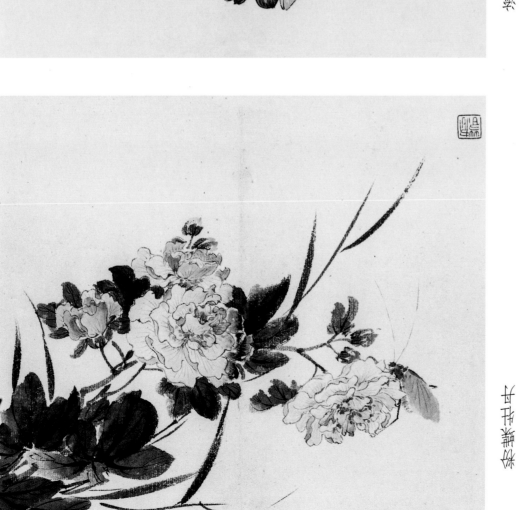

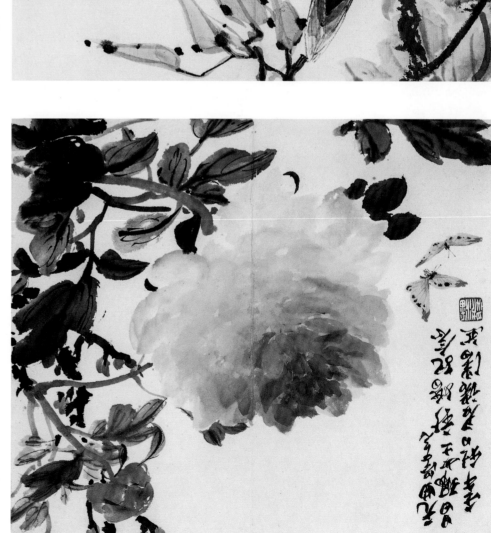

九秋图

鸡冠花

紫藤蜜蜂

寿桃

二五

玉兰

光甫兄七十雙壽 潘天壽拜祝己未二月

凌霄花开

天籟

翠柳双蝉

红梅蜜蜂

武填
灯檠末易子
尤灿照余所
画人物年馀
乃为无曲光为题之
端余点如题数语作徐天之

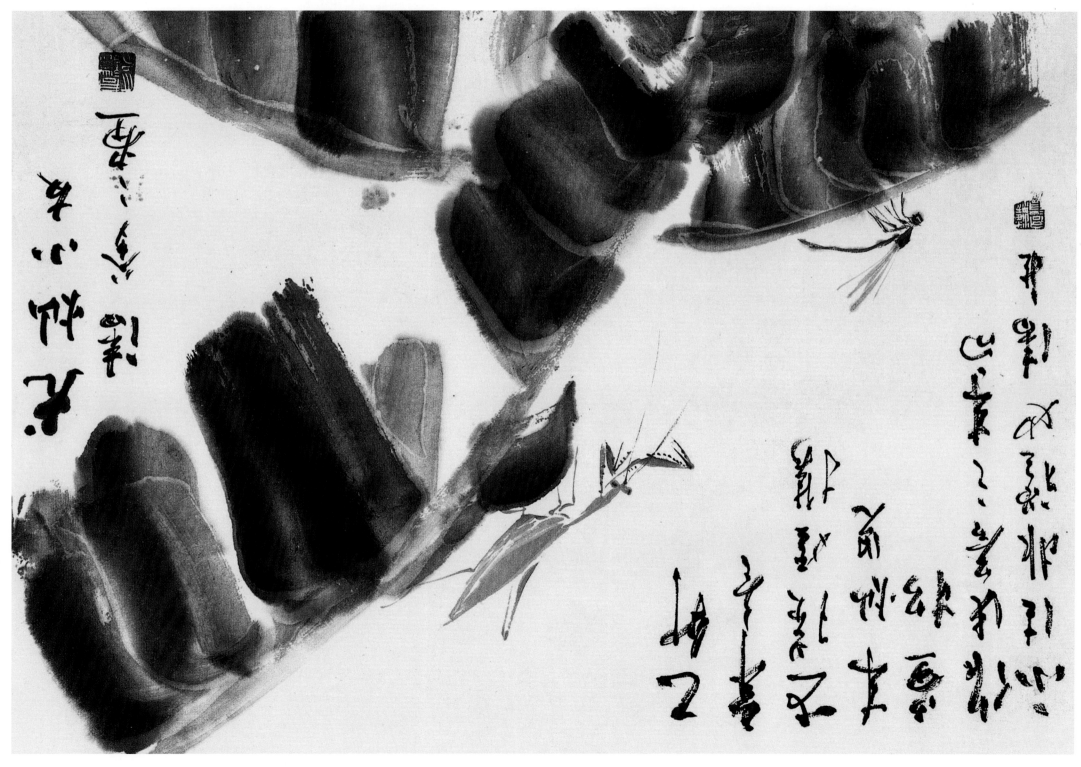

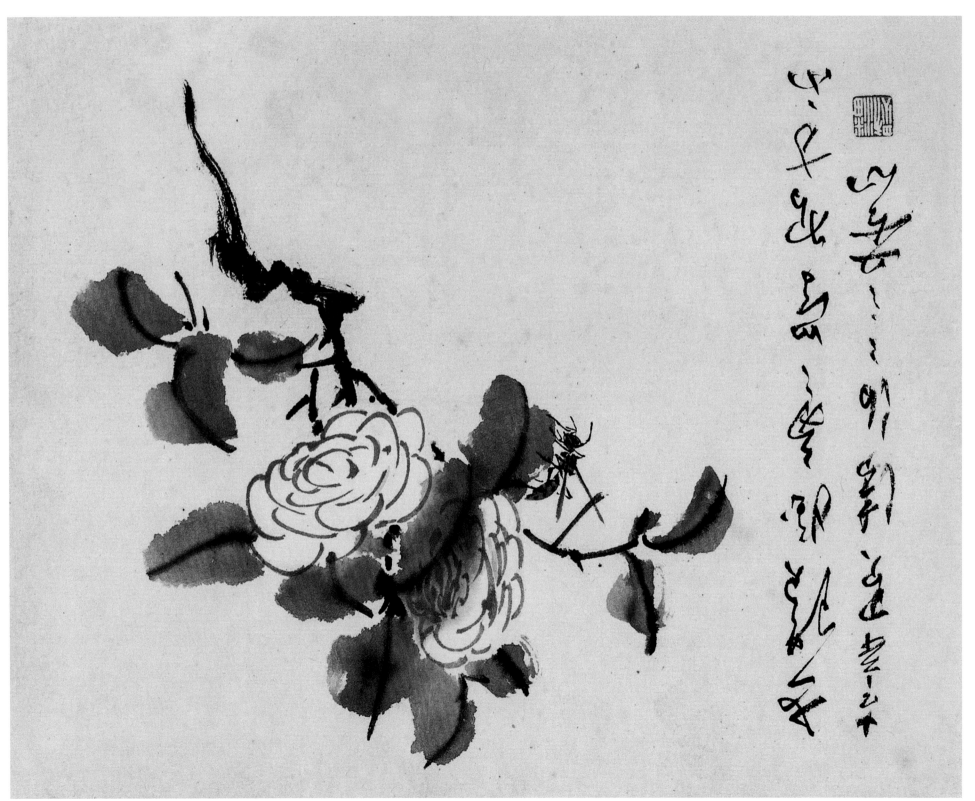

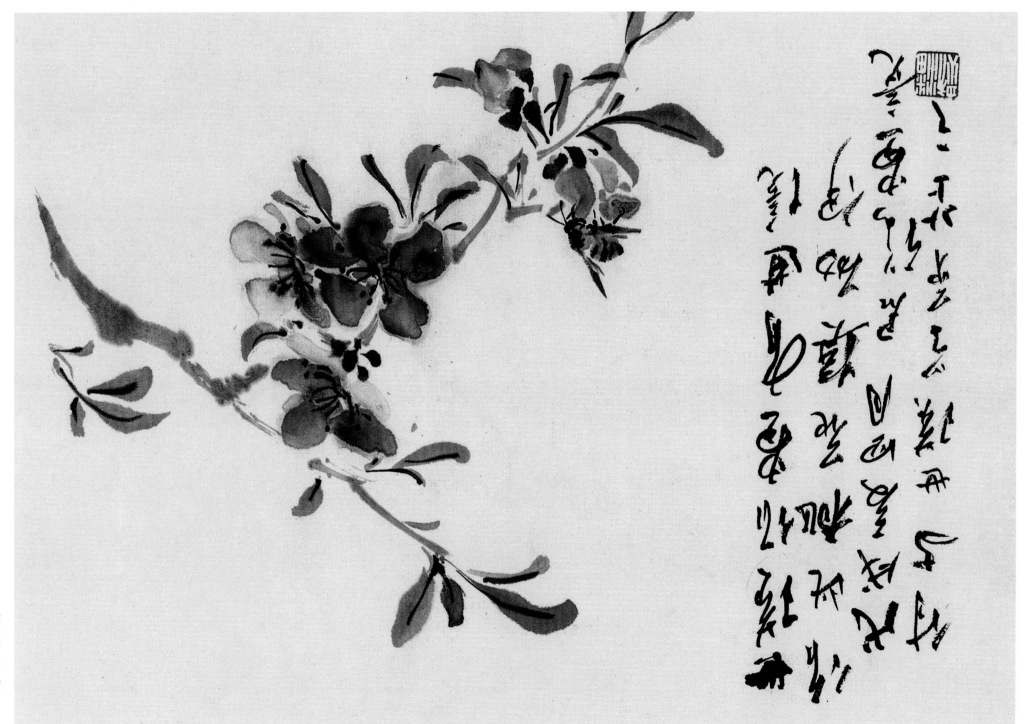

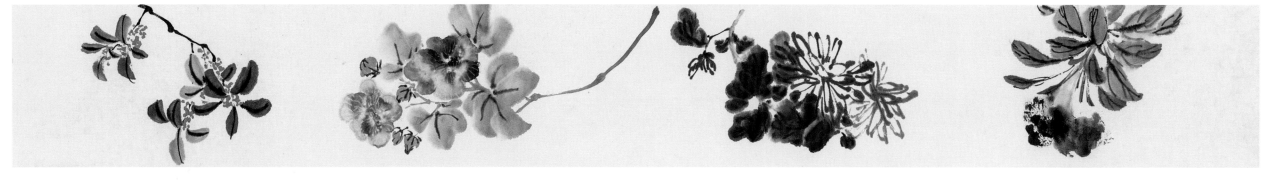

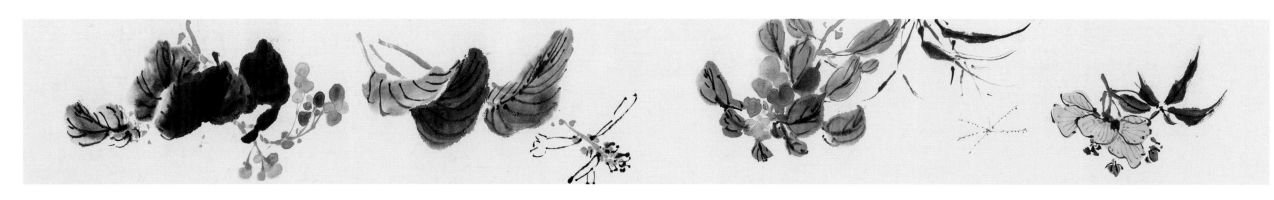

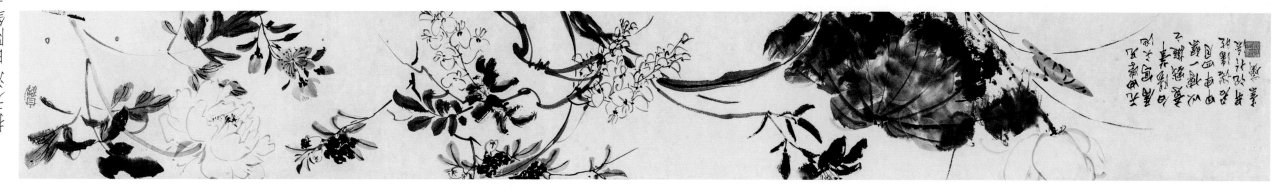

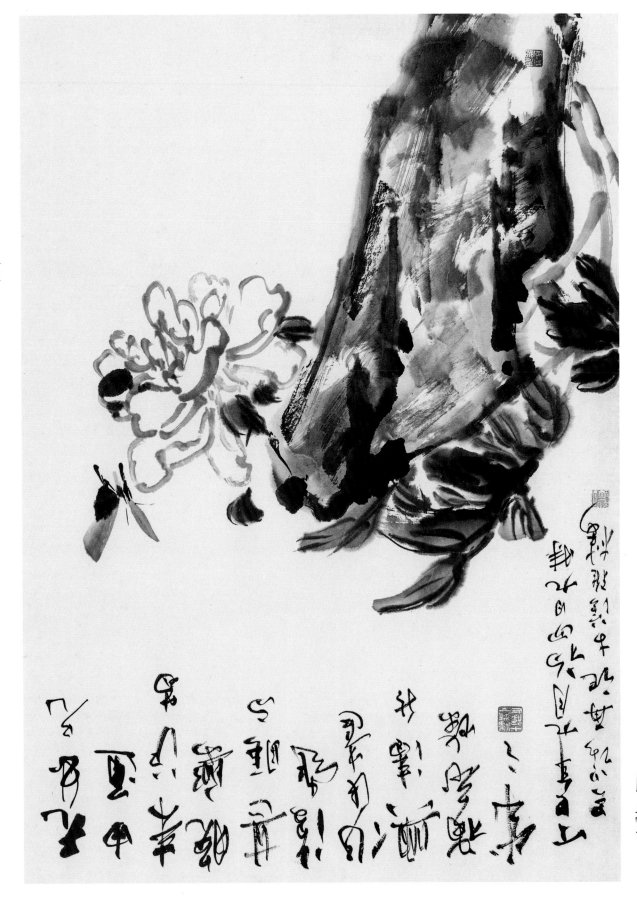

牡丹寿石

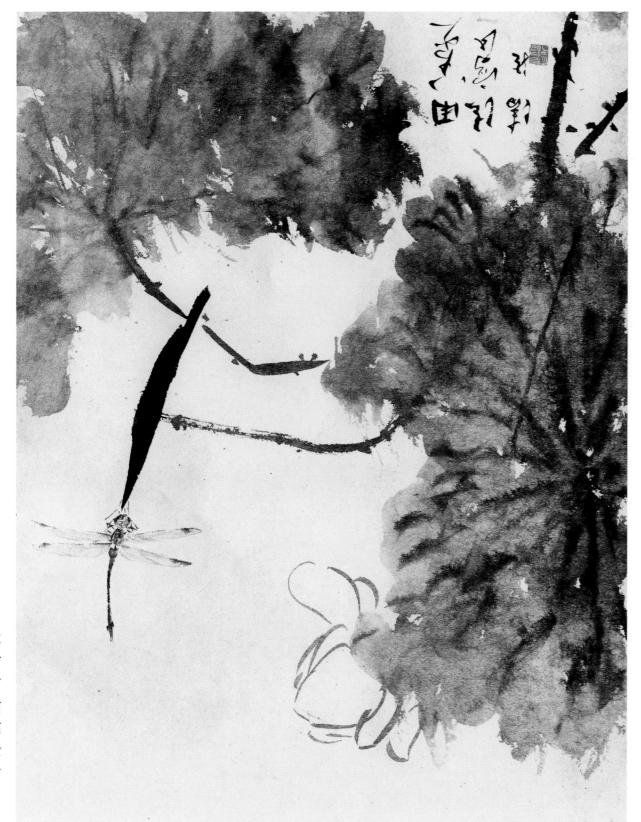

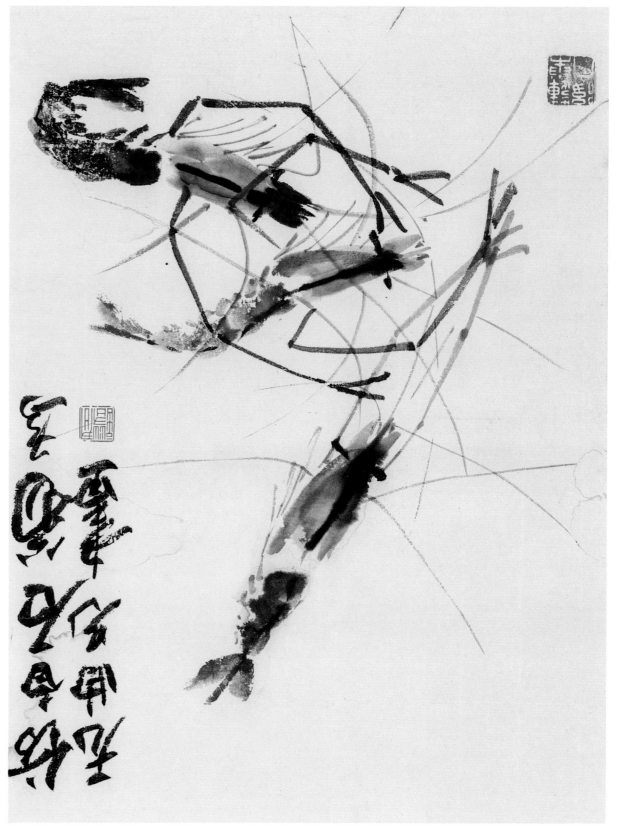

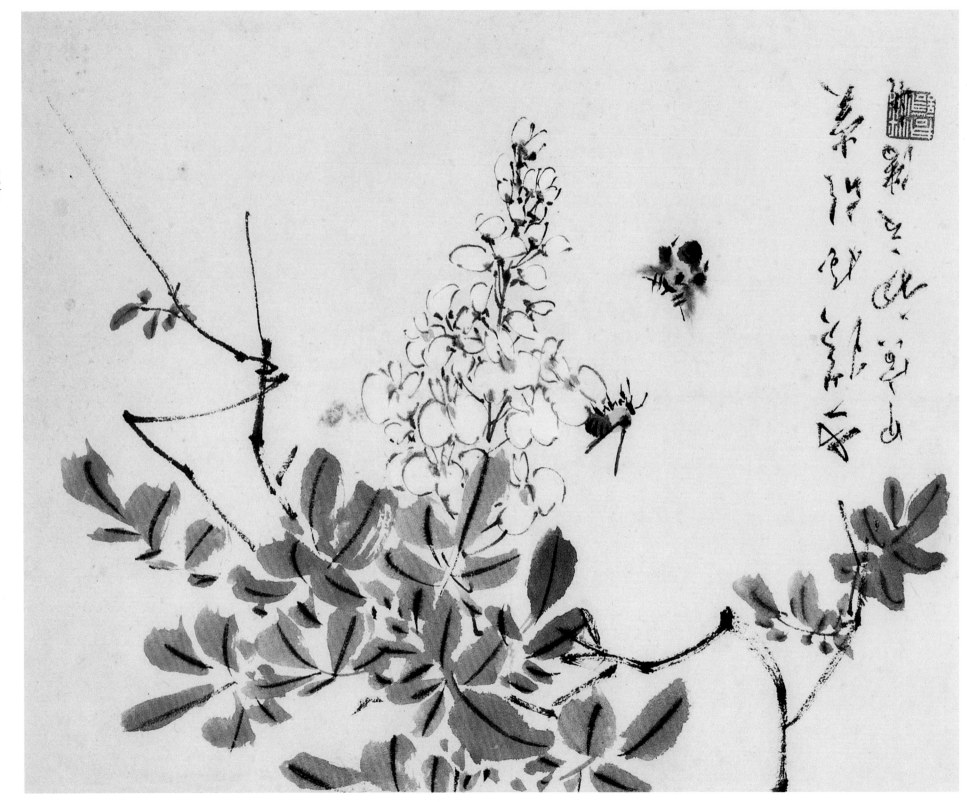

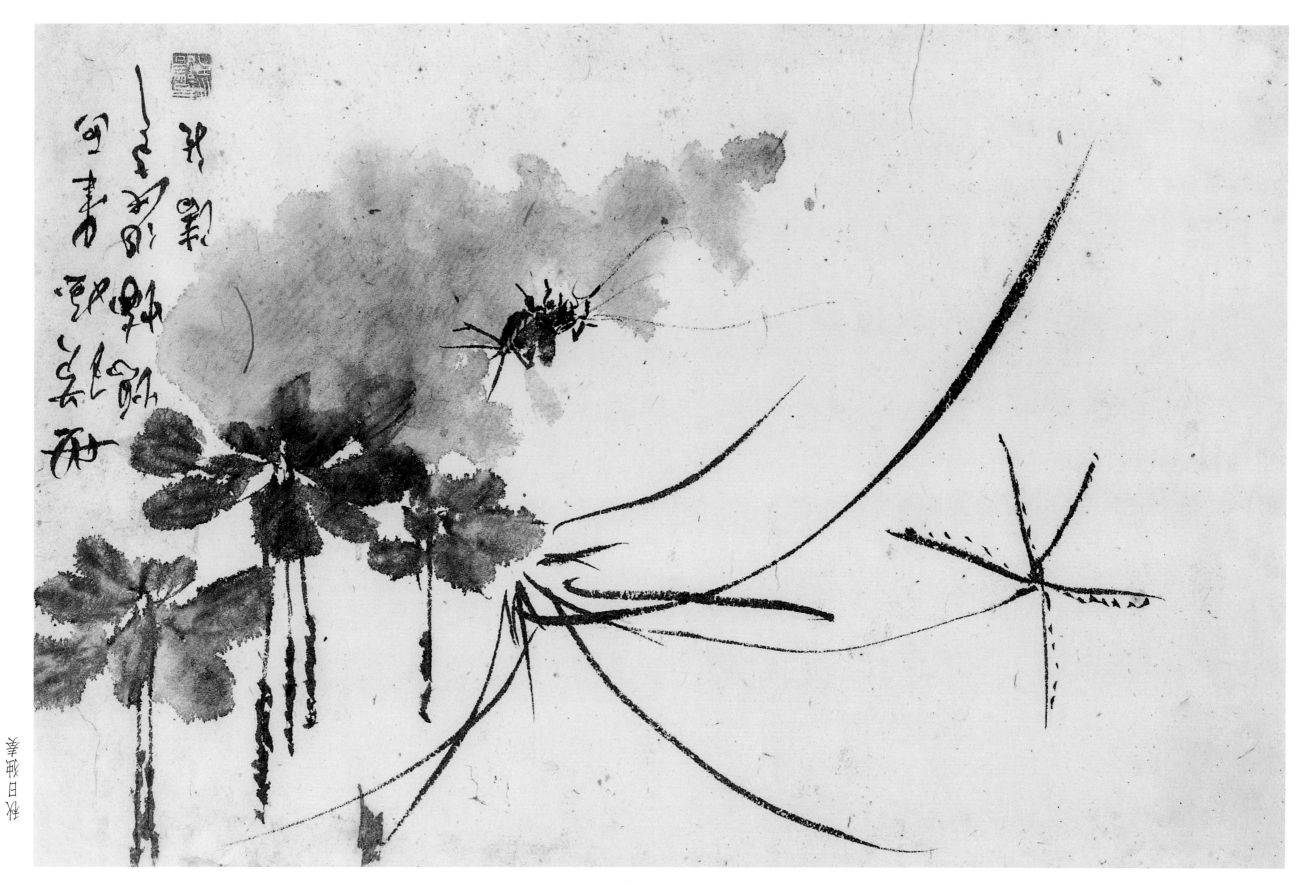

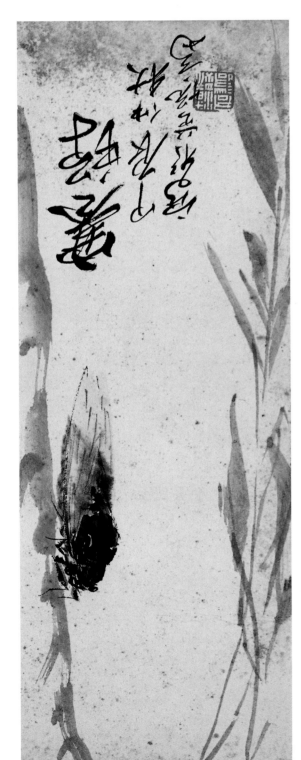

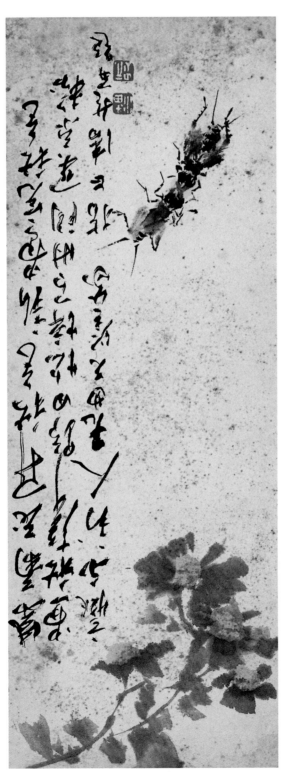

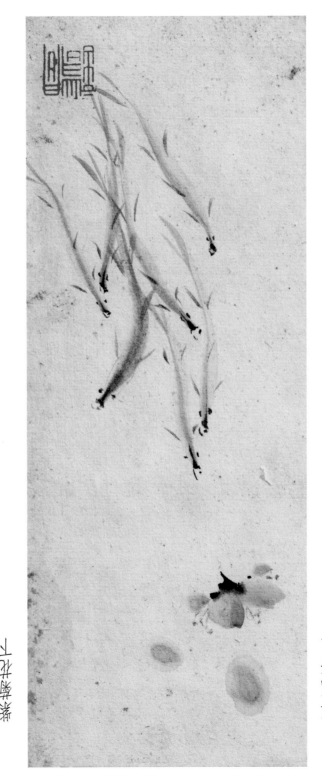

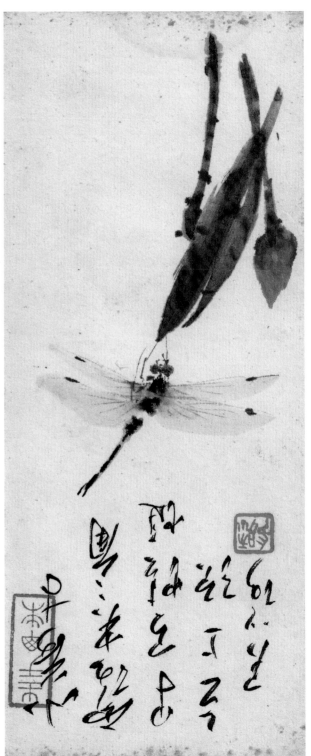

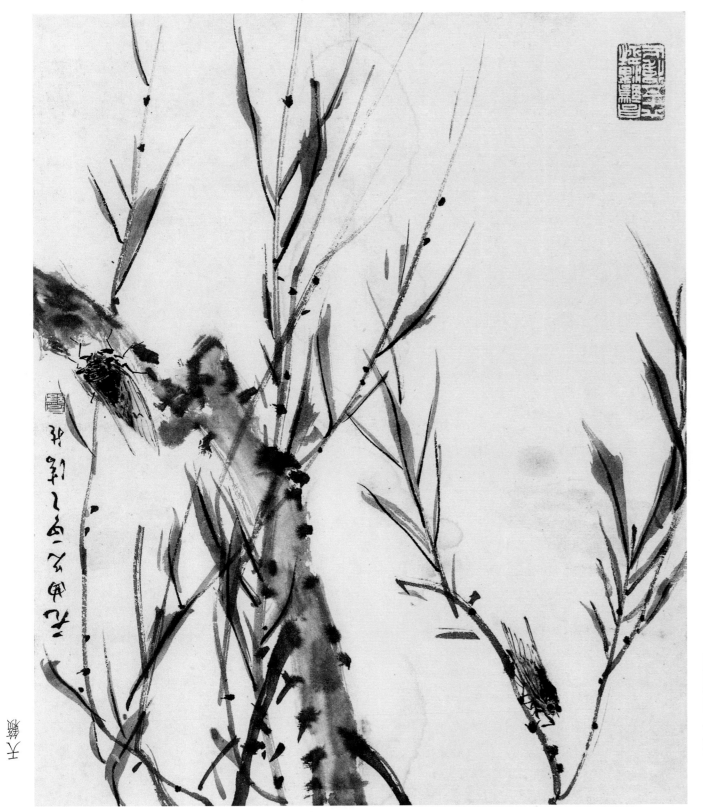

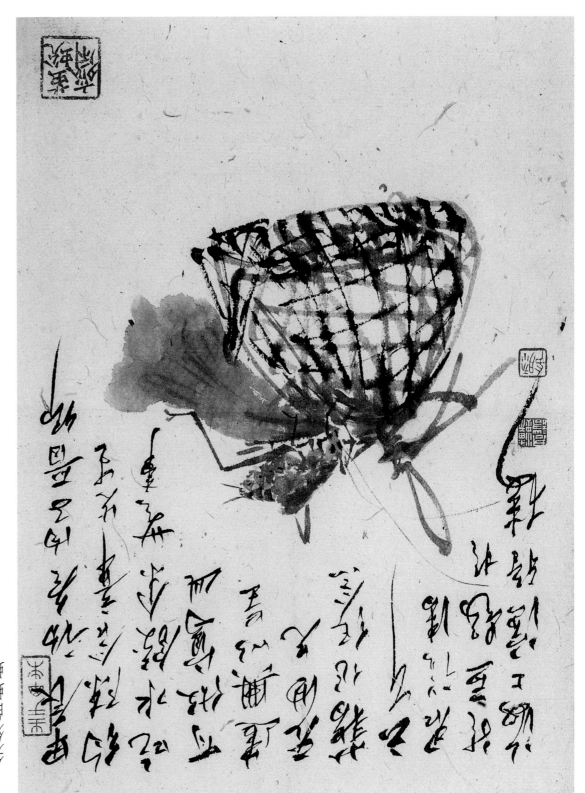

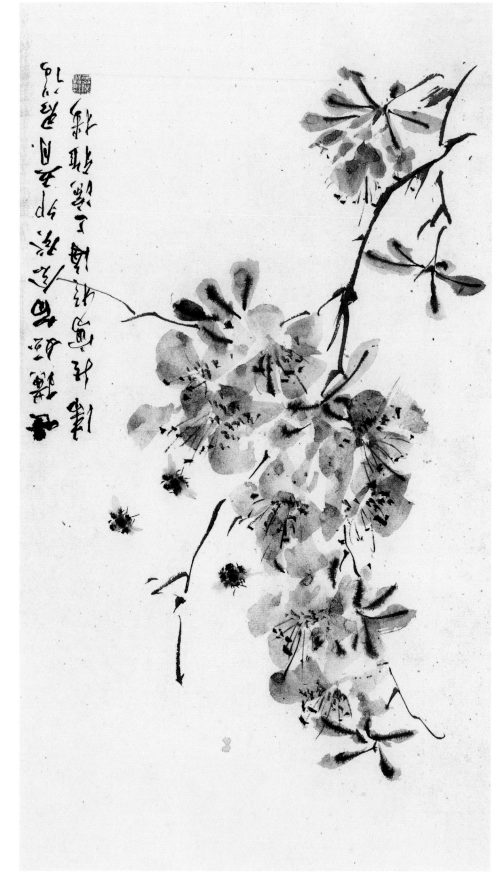

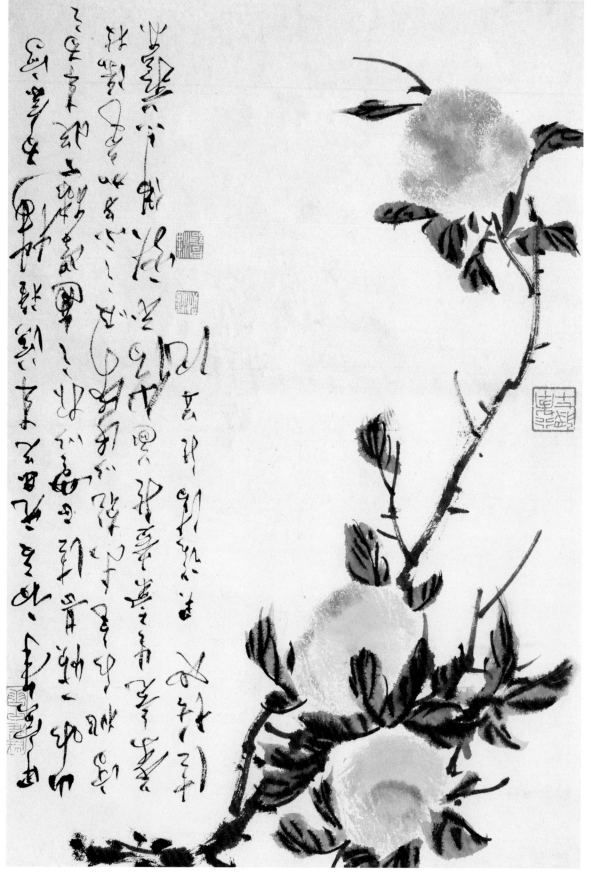

菊花飞蝶

菊残
犹有
傲霜
枝乙卯
初冬之作
守真海上
淫雅楼之菊窗下

菊花一开时正是蟹肥时候
无妨兄兄氏抑喜饶延故酒之呈吕潘炡

成贤贤烟
清赏潘炡

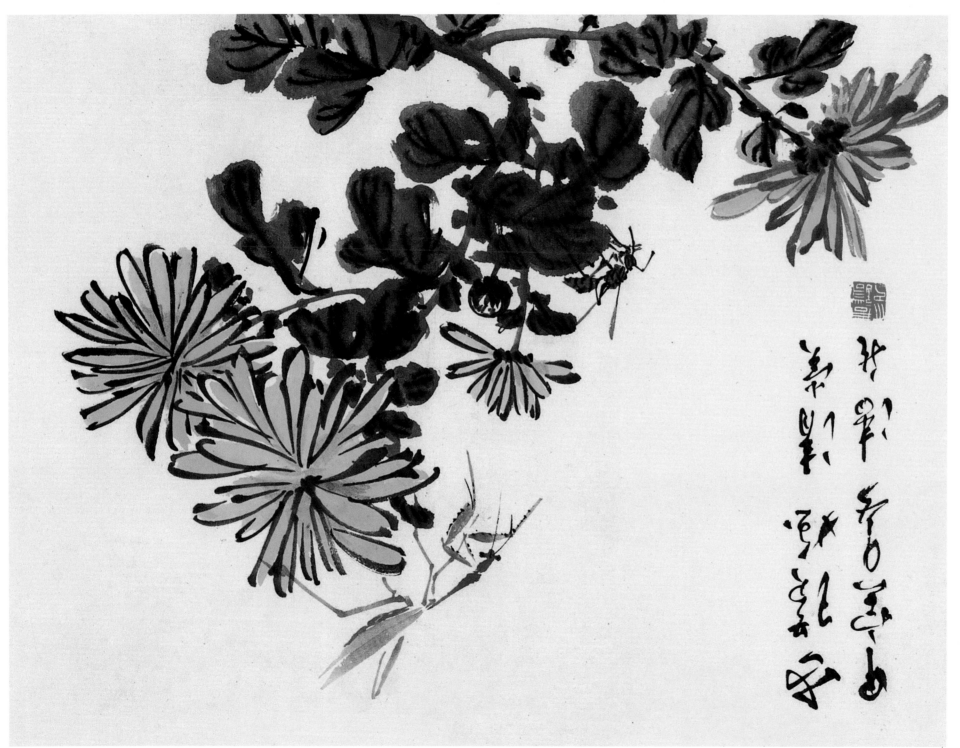

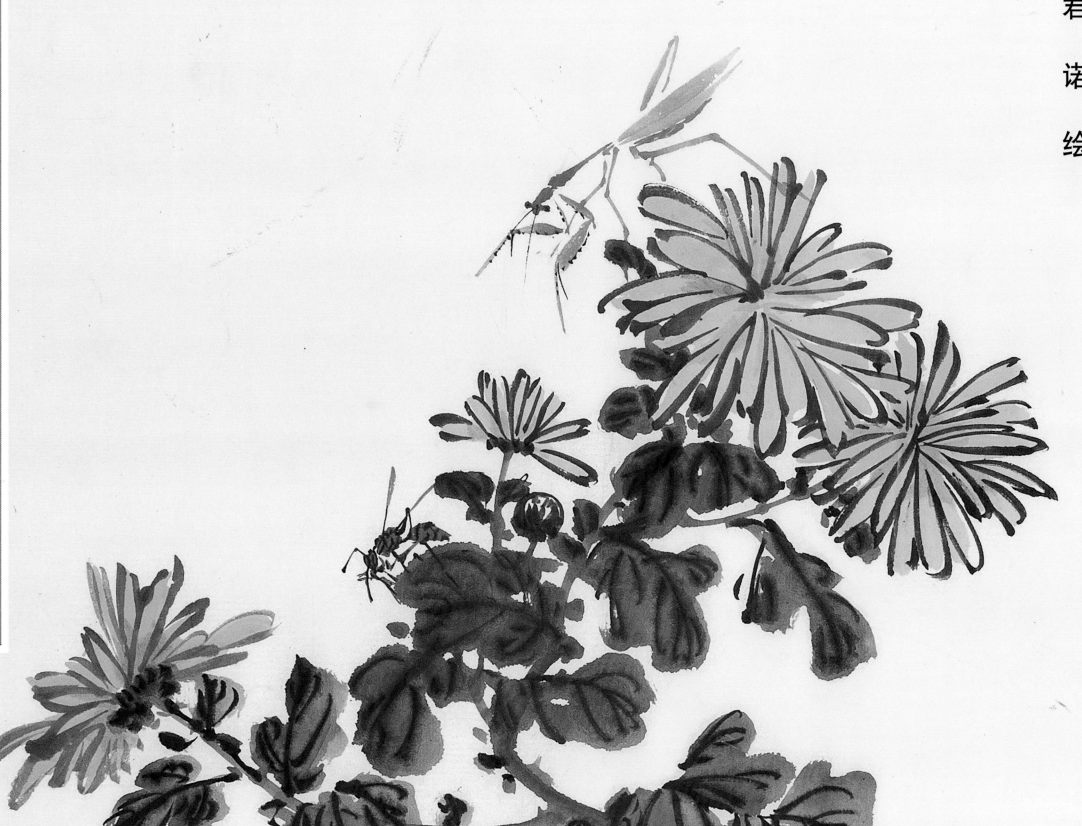

荣宝斋画谱

二二

荣宝斋出版社